CHARLOTTE MON BÉBÉ LICORNE

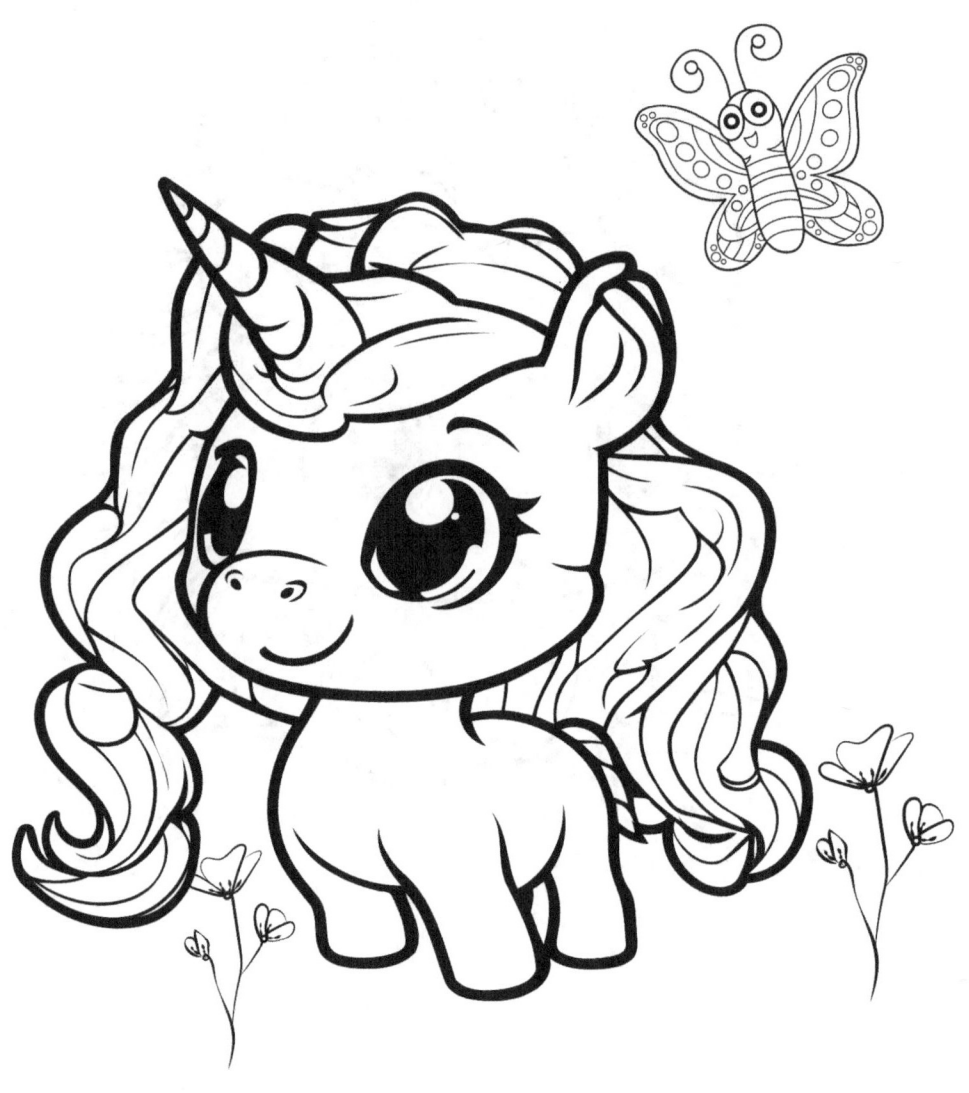

Léo
Mon bébé
Hérissonneau

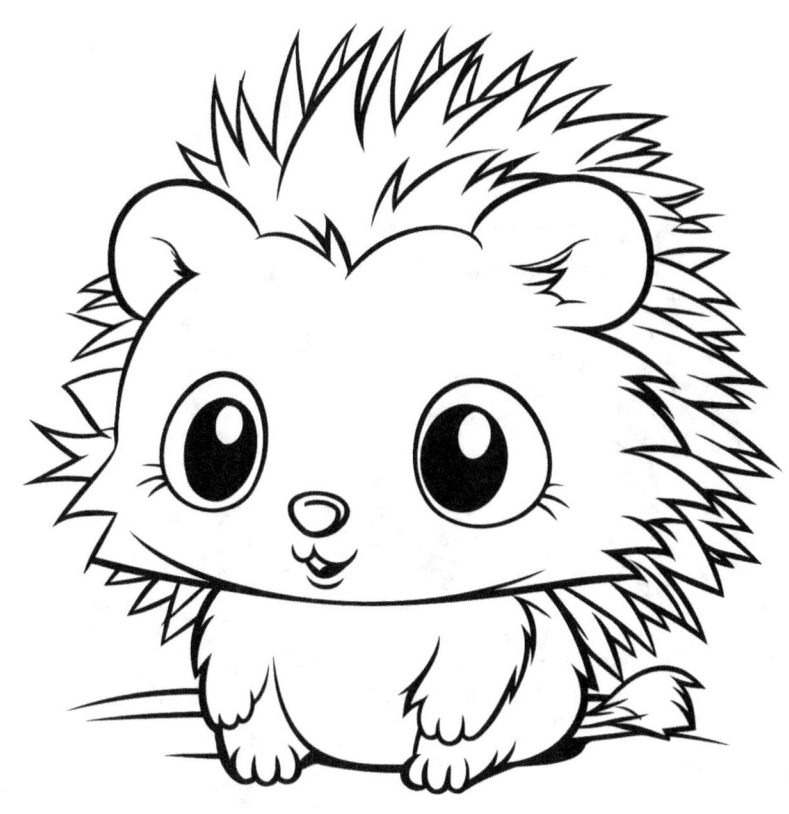

FLAVIE MON BÉBÉ ÉCUREUILLON

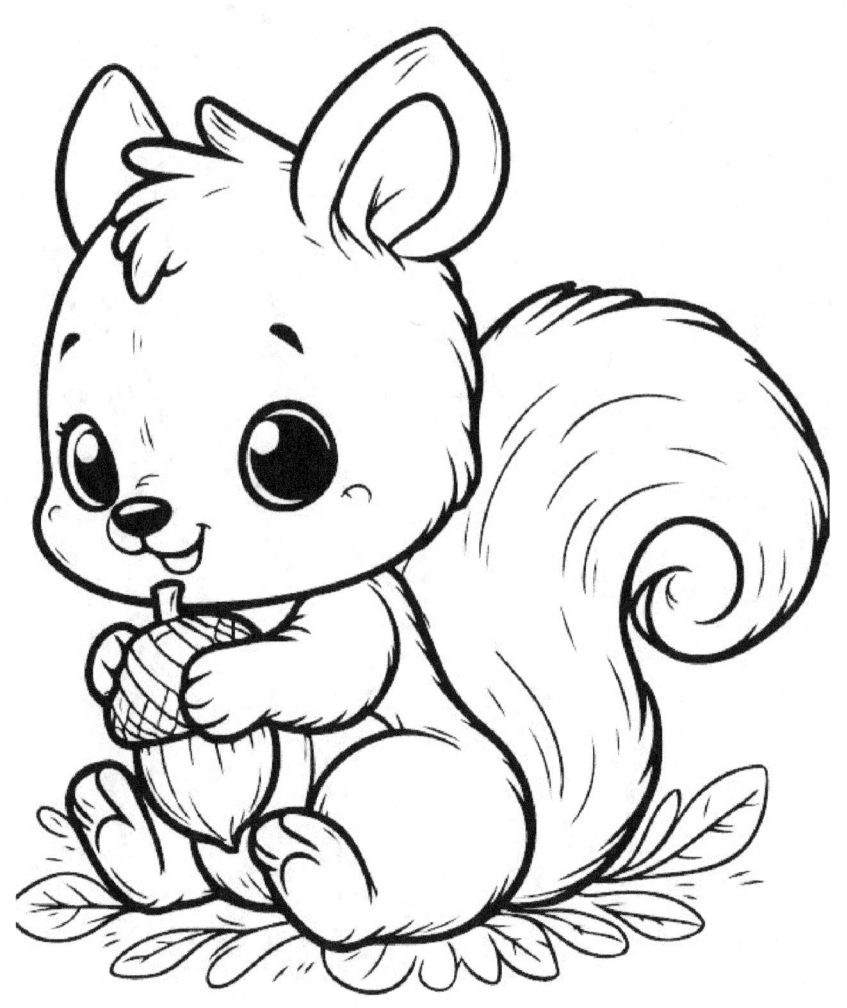

charli mon bébé joey

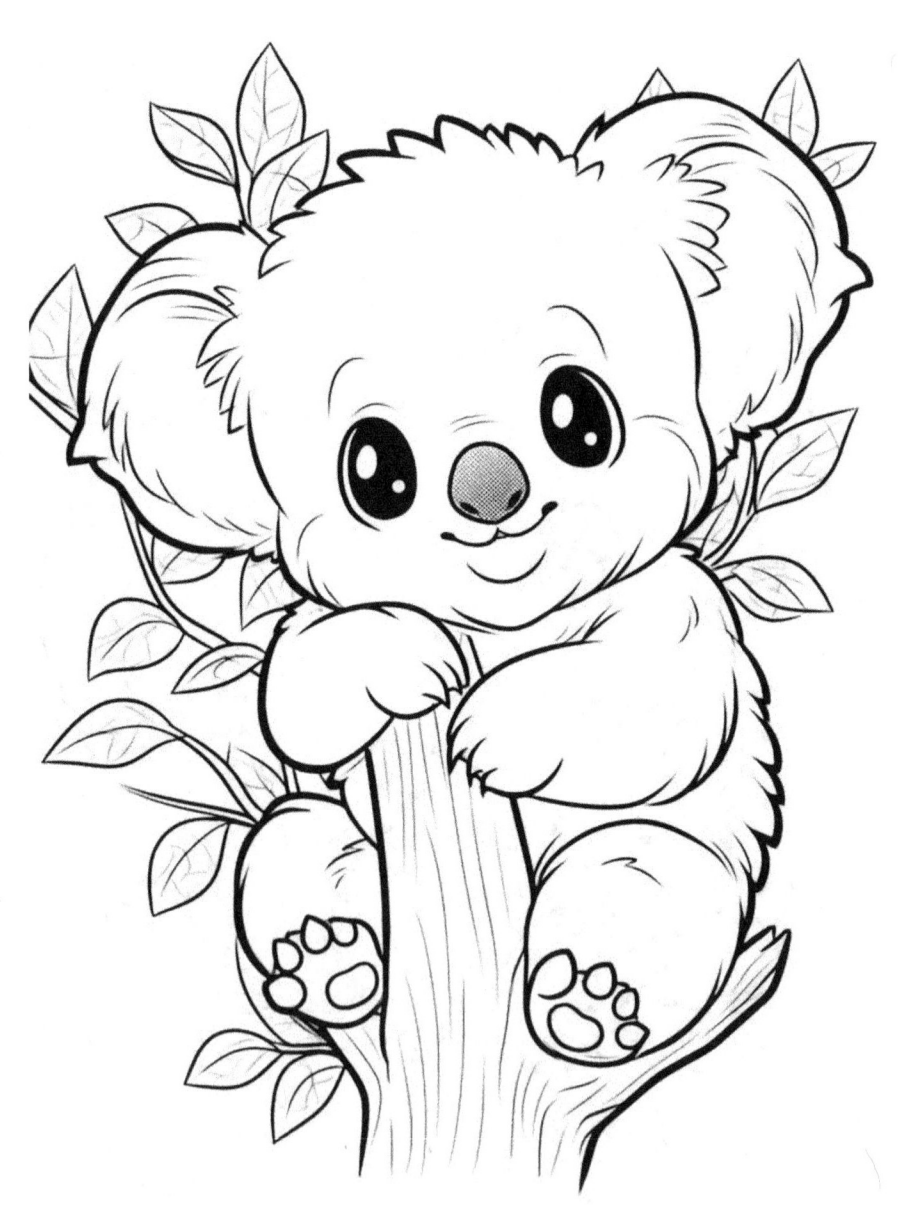

HENRY MON BÉBÉ DINOSAURE

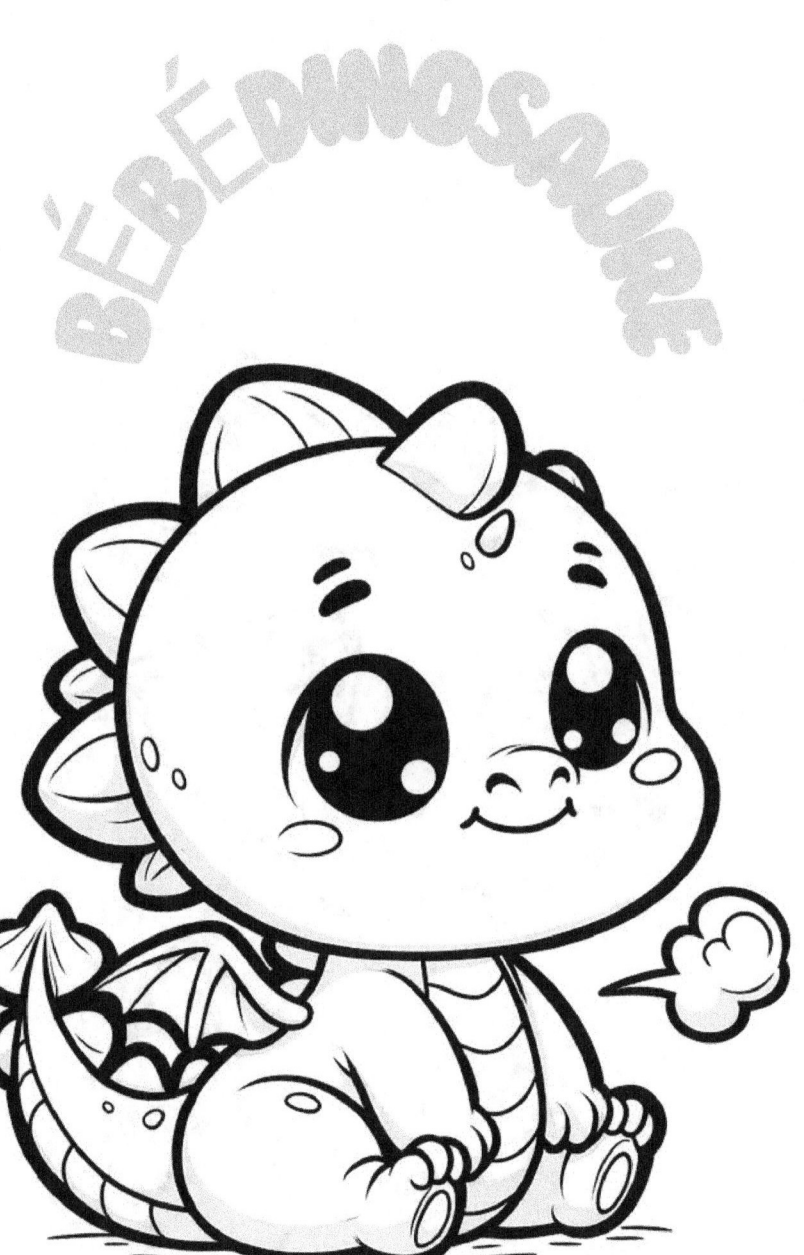

Cyana

Mon bébé
léopardeau

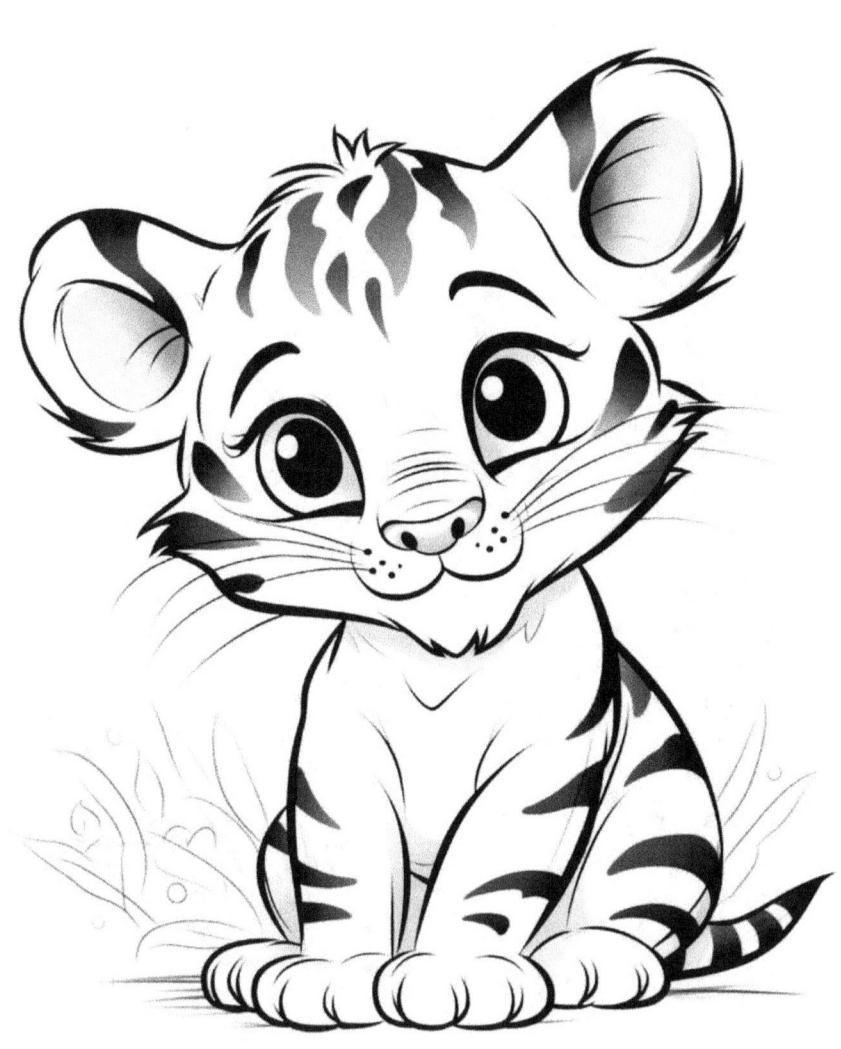

BOBBY
MON BÉBÉ CANETON

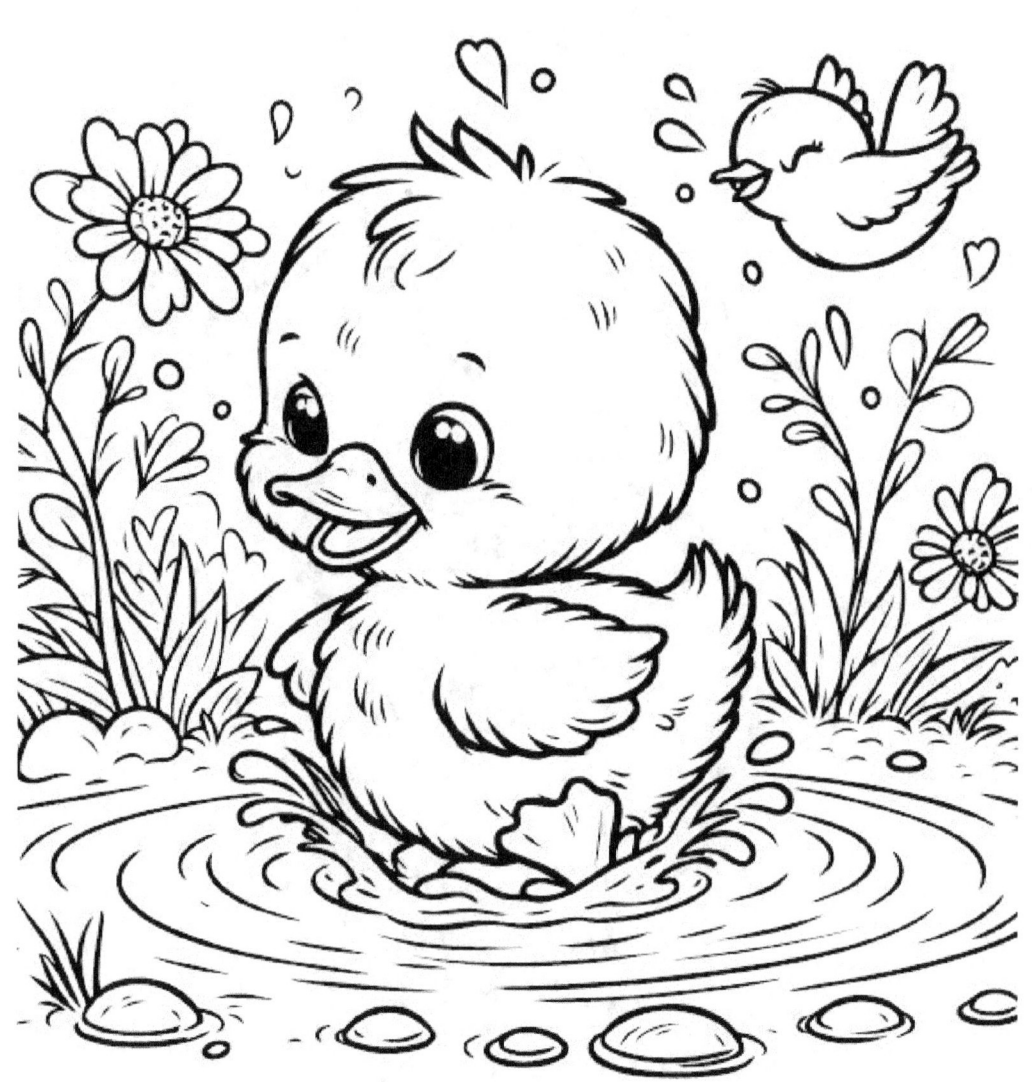

Daisy
Mon bébé
Chiot

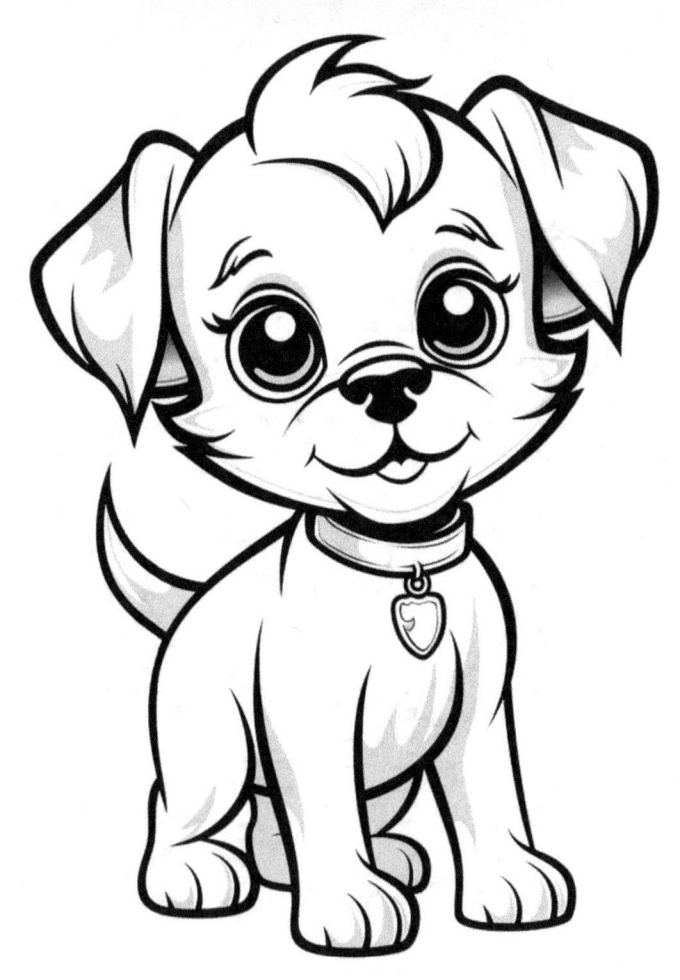

Stella mon bébé hippopotame

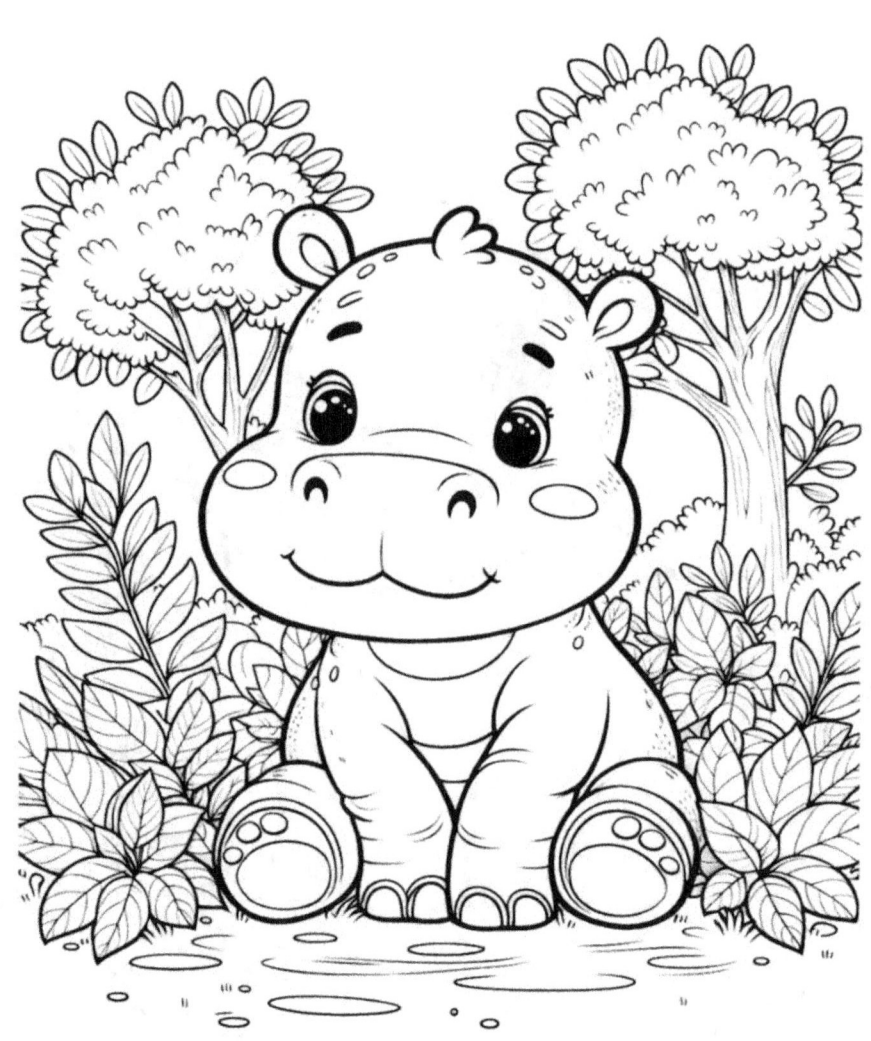

CLOÉ MON BÉBÉ BLANCHON

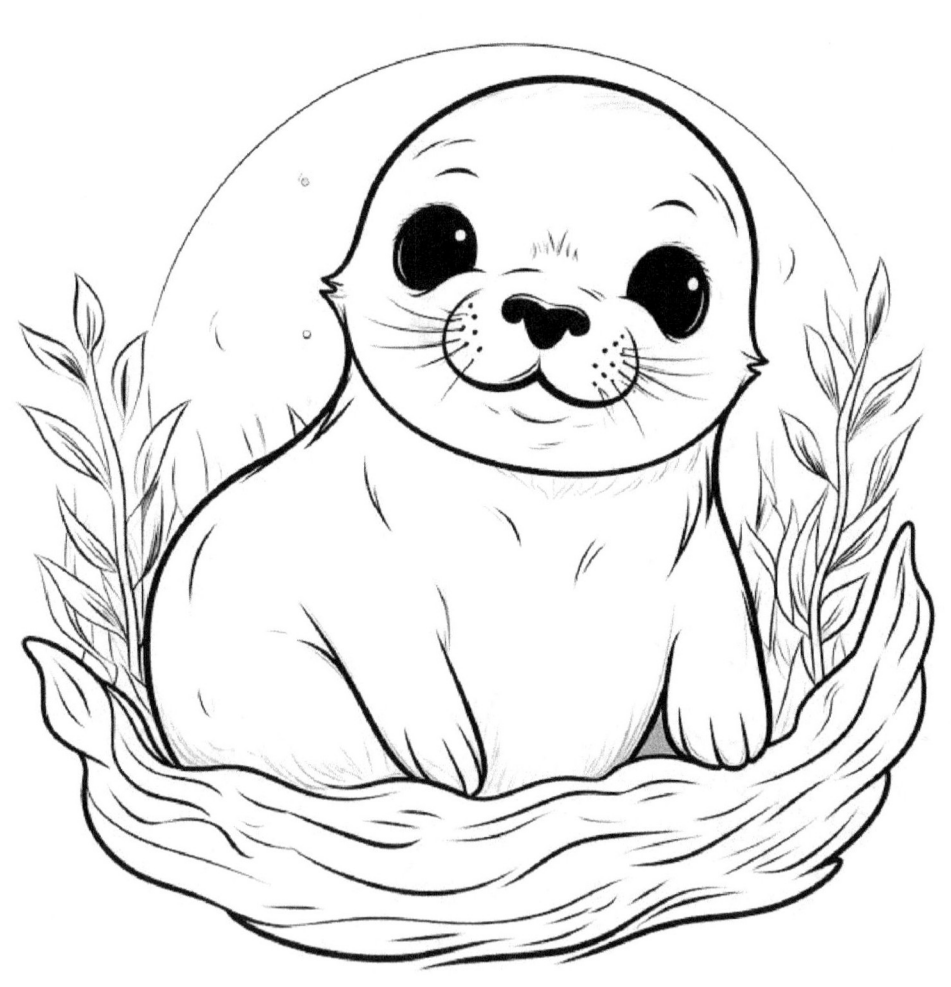

Minnie mon Bébé souriceau

pauline mon bébé éléphanteau

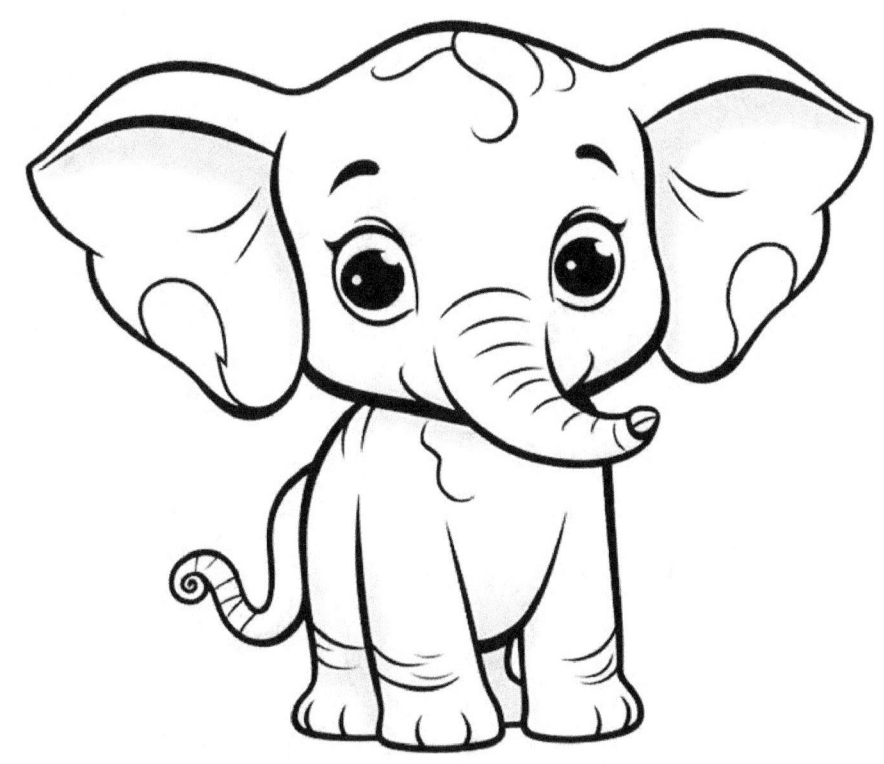

Gaston mon bébé tortue

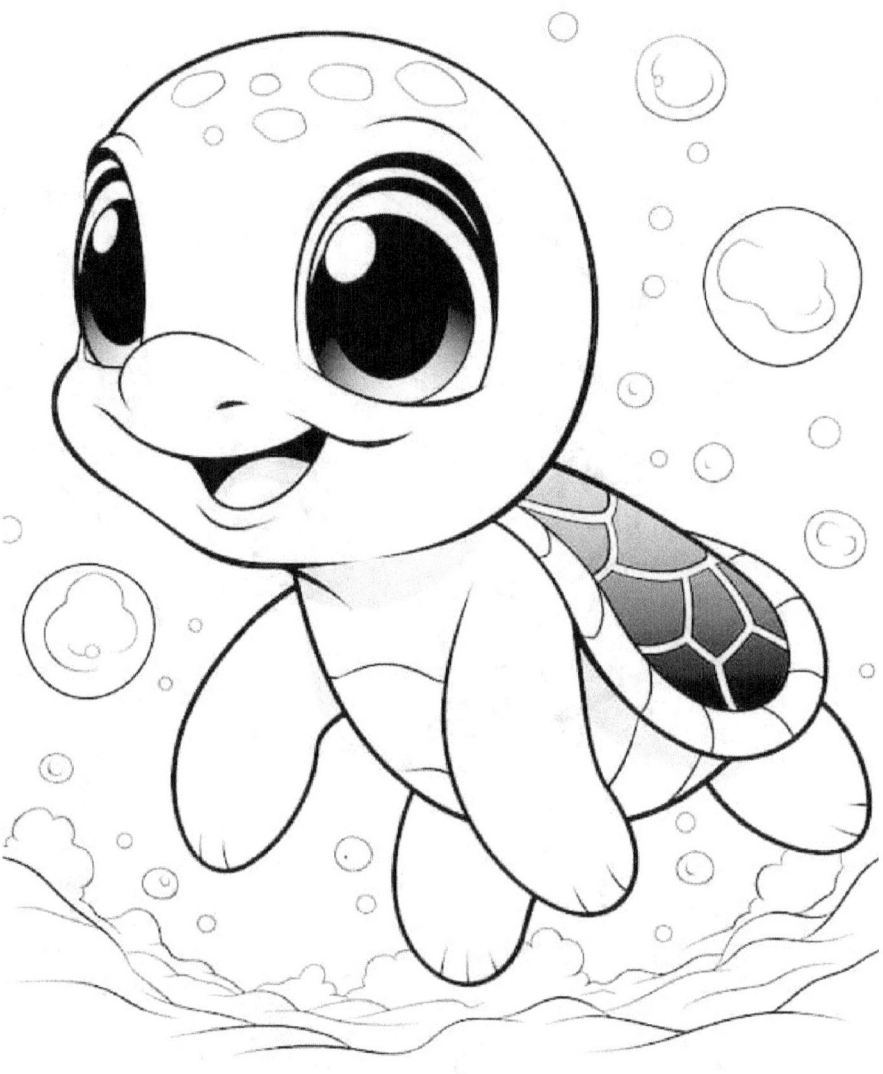

RICCO MON BÉBÉ PORCELET

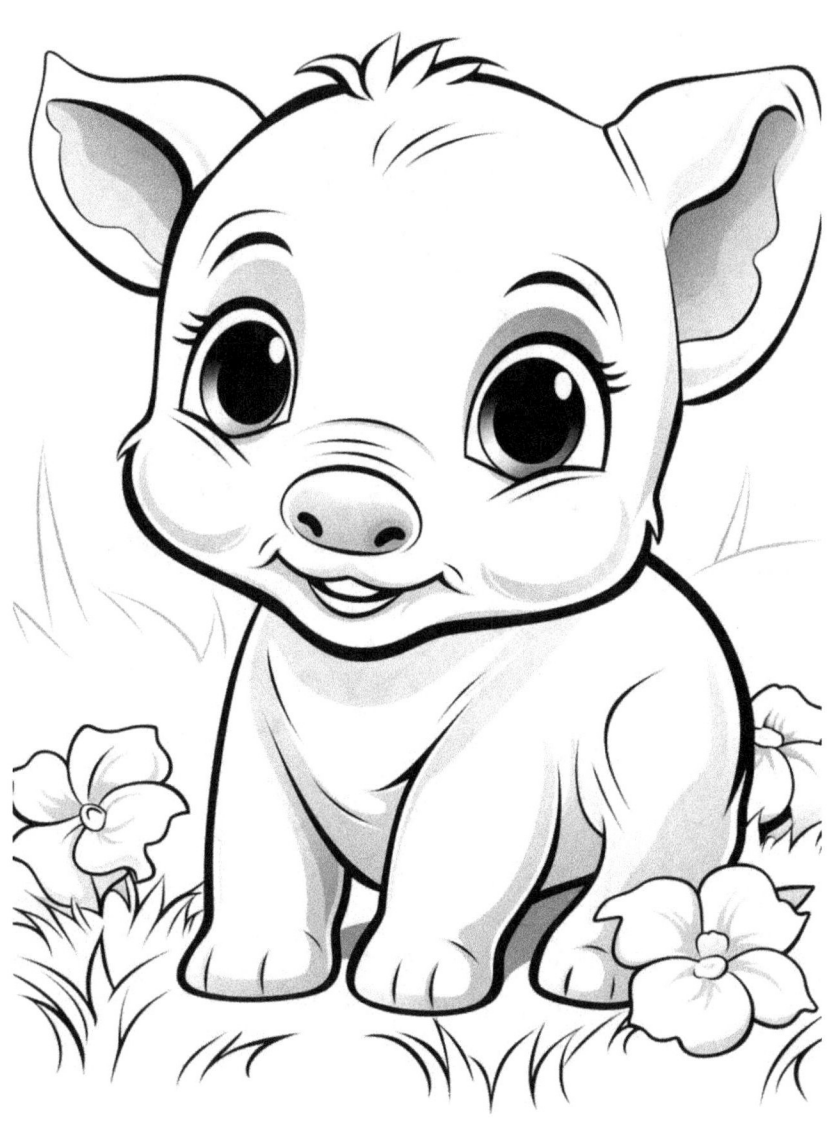

TINA MON BÉBÉ AGNEAU

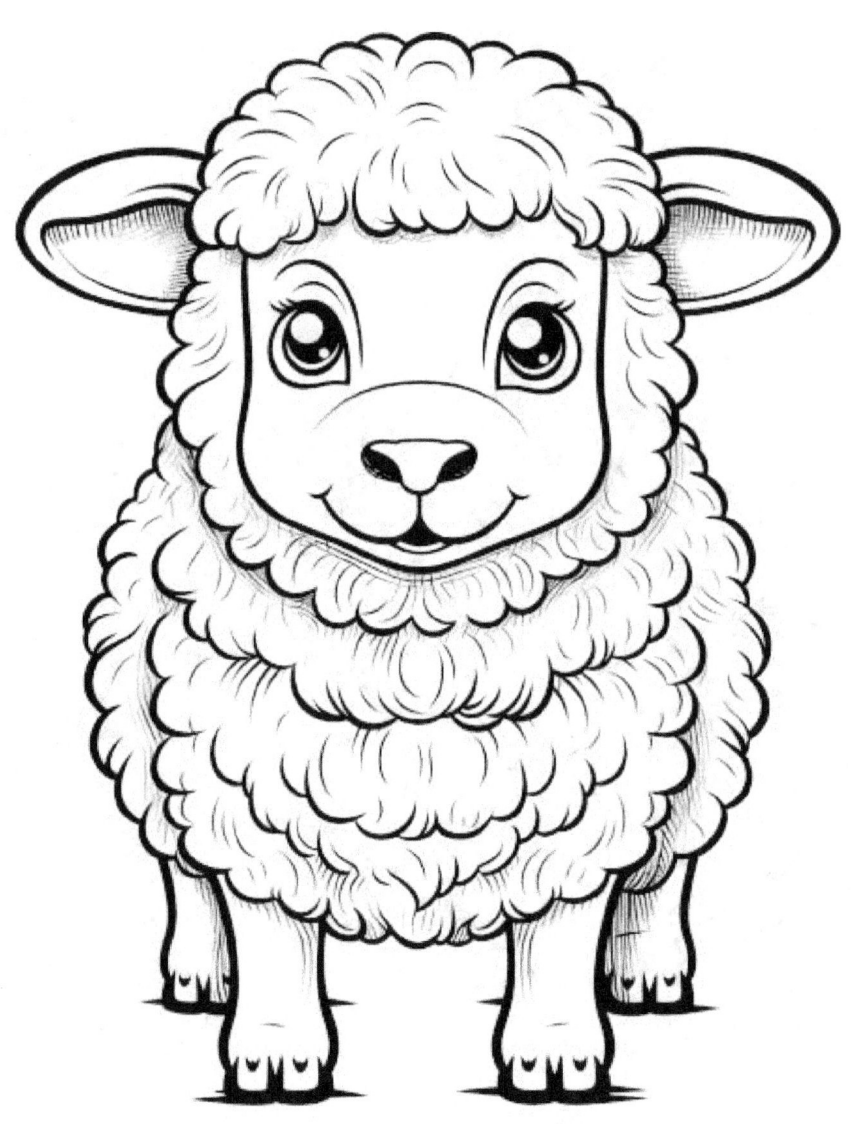

Gerry
Mon bébé ratonneau

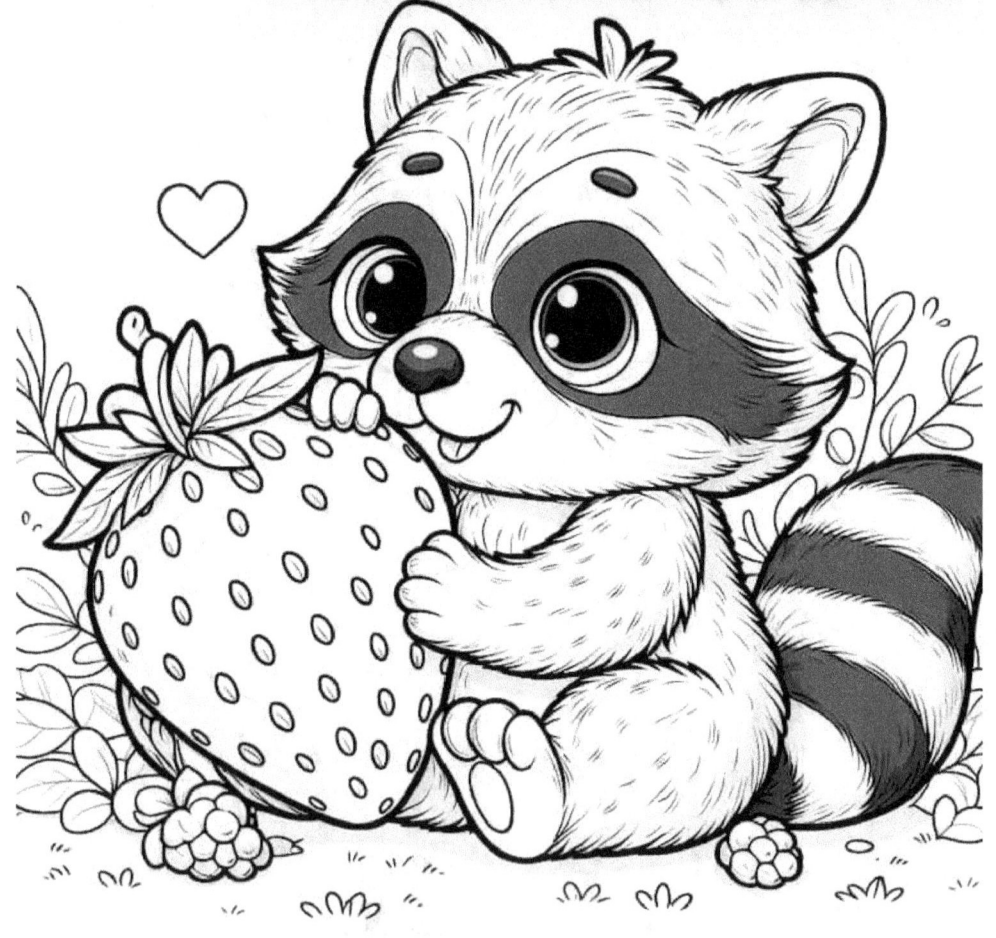

Lilly mon bébé tigreau

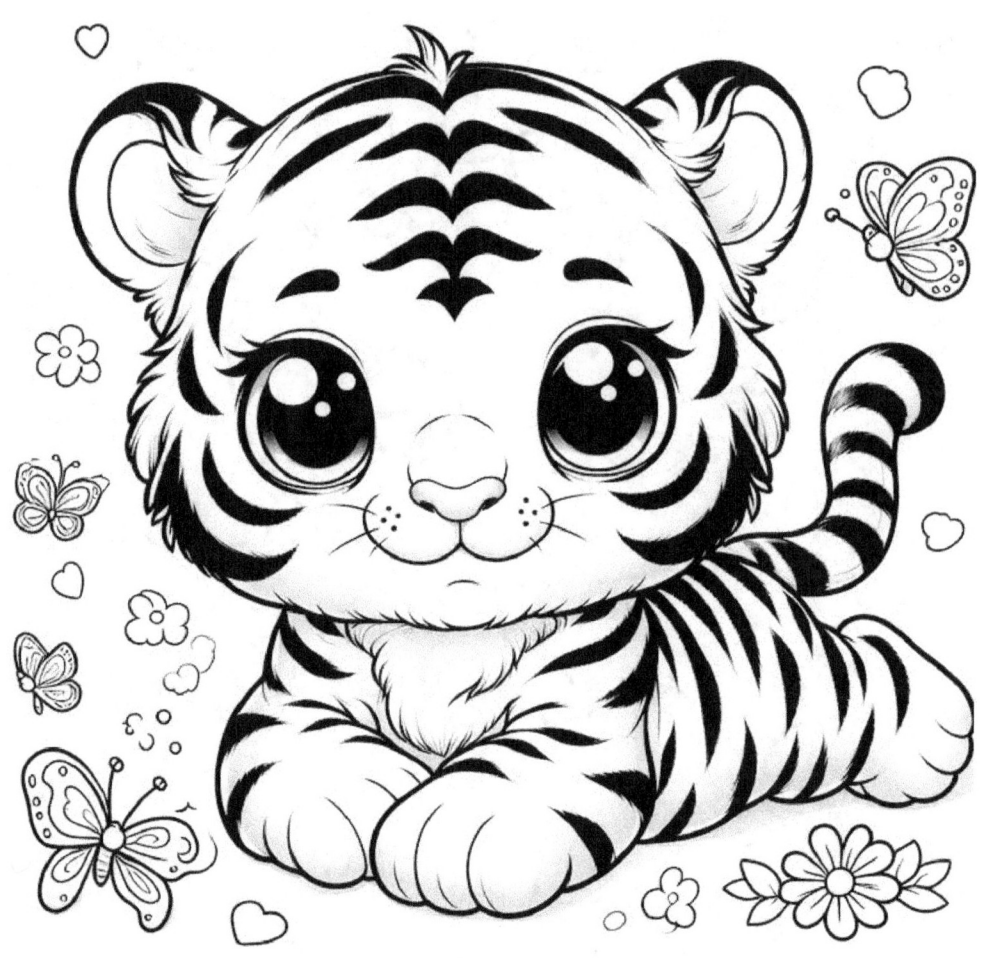

ERNEST
MON BÉBÉ GIRAFEAU

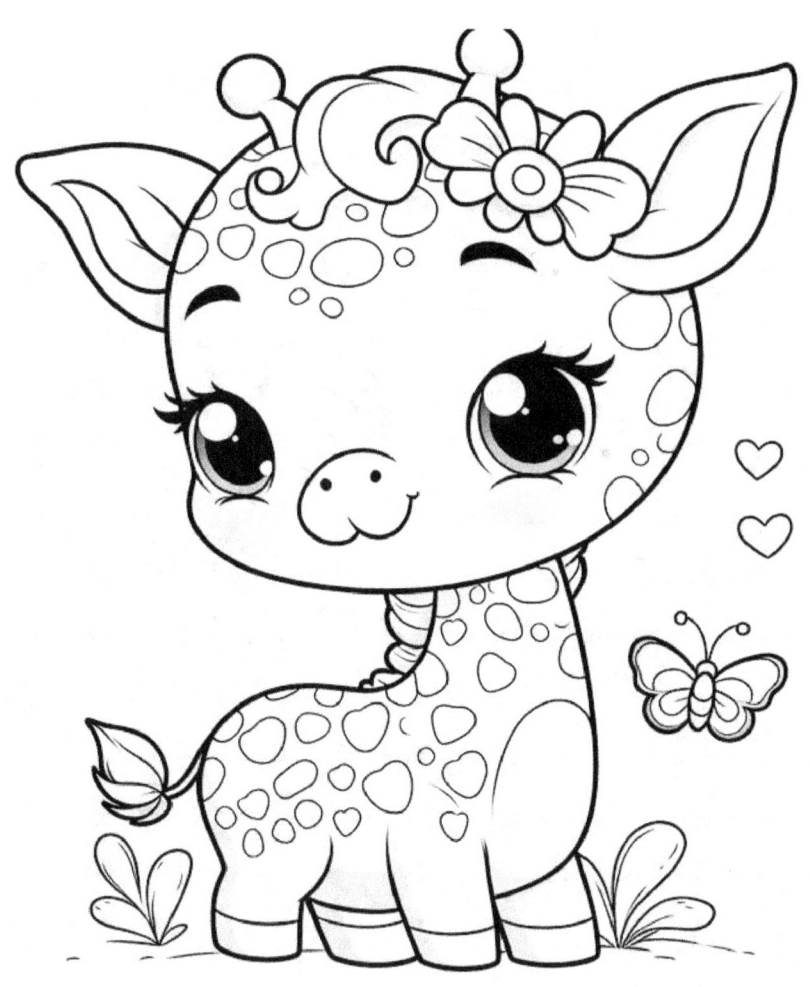

Victor mon Bébé lionceau

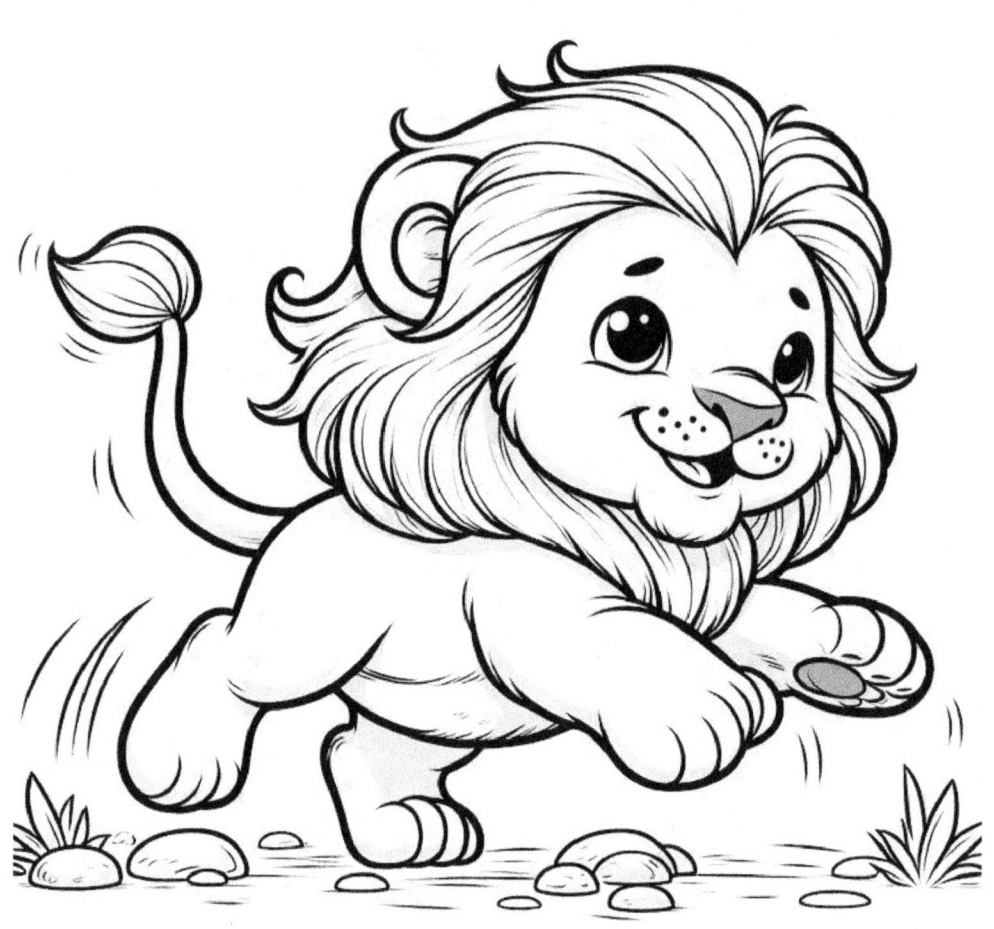

Charlot

MON BÉBÉ POUSSIN

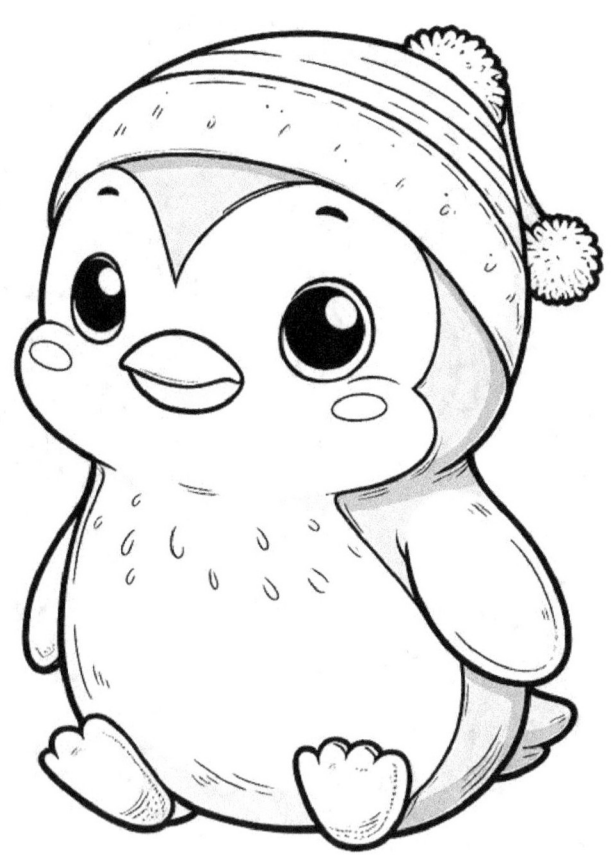

GUSTAVE

MON BÉBÉ PANDA

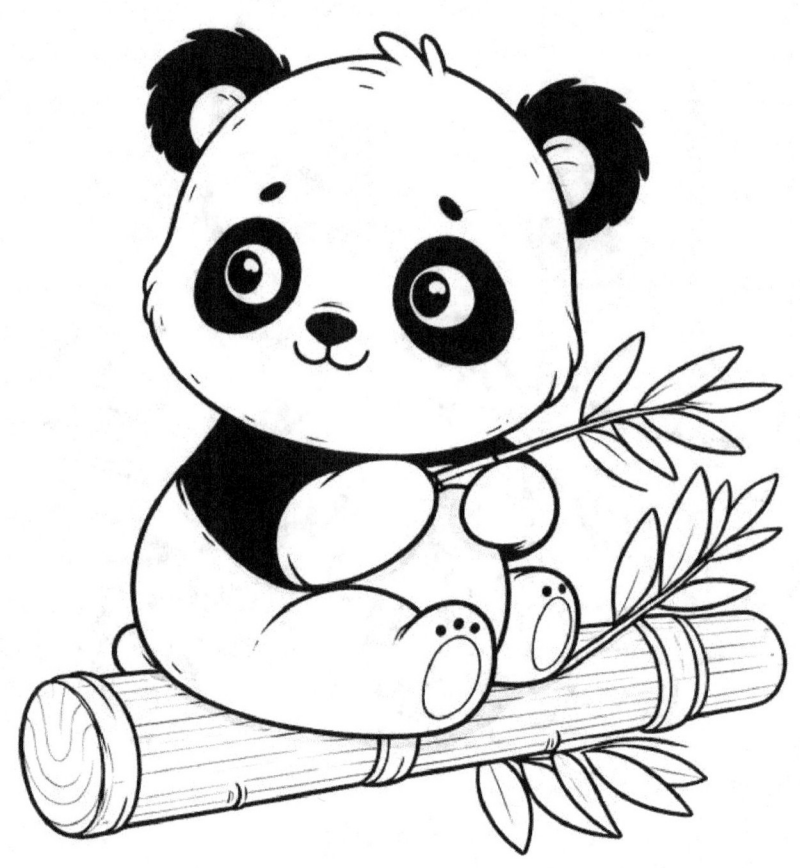

FRANCIS MON BÉBÉ PIEUVRE

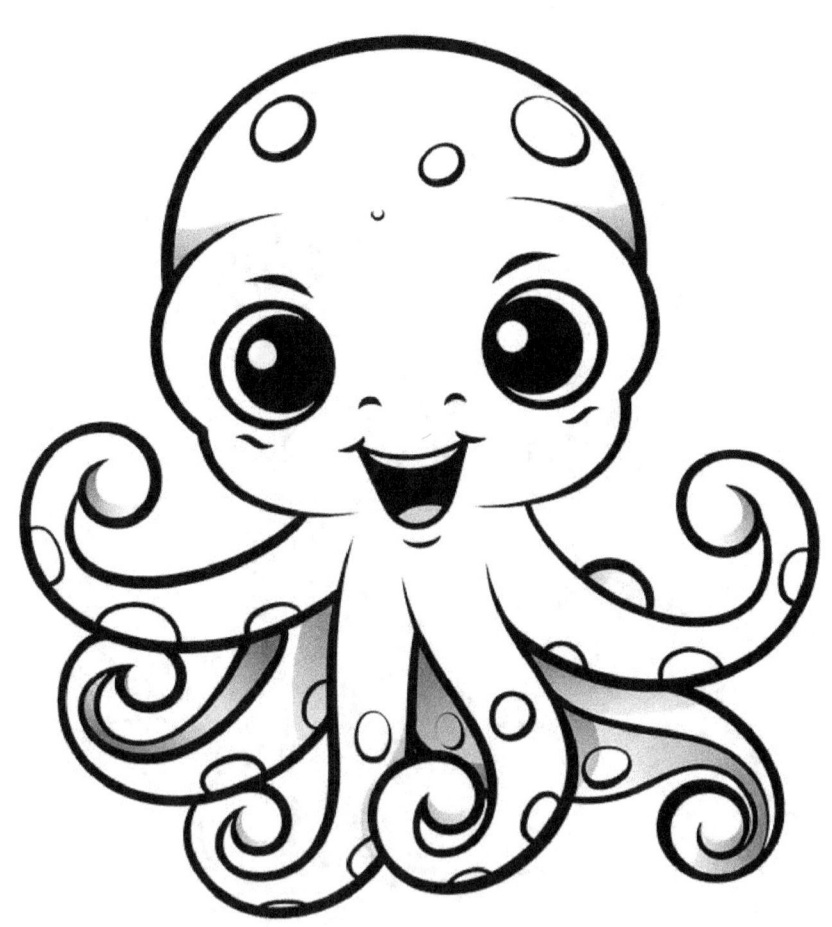

Suzie mon bébéquet

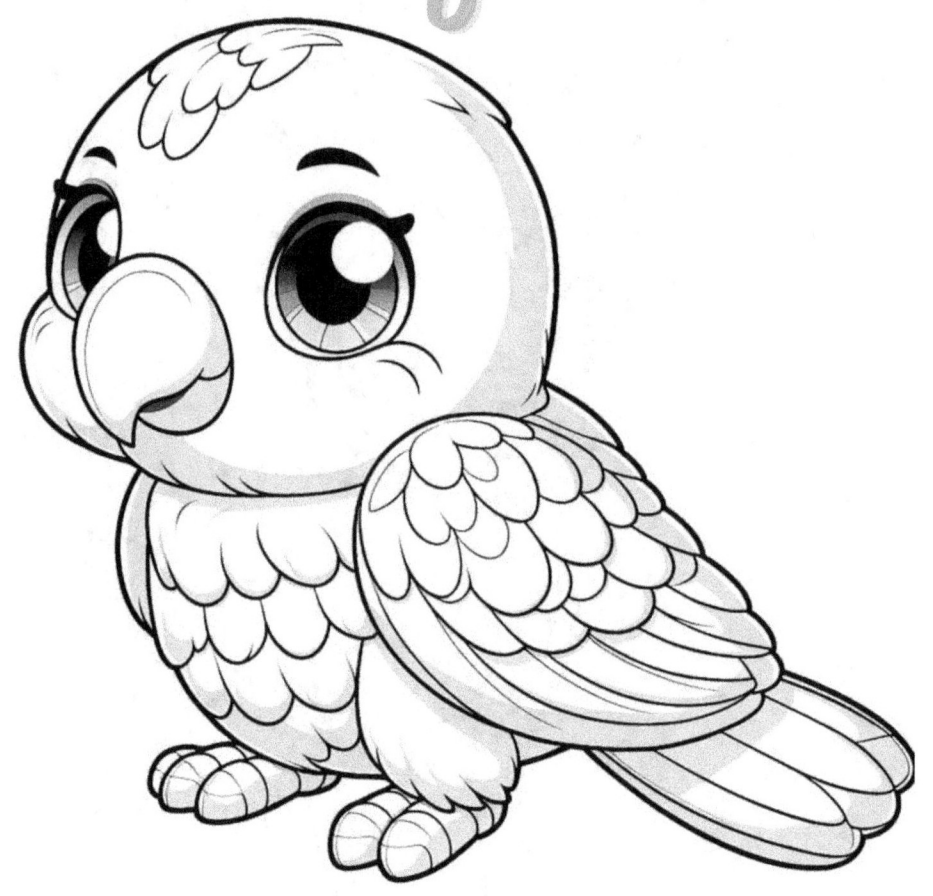

Tanya
Mon bébé faon

Fanny
Mon bébé zèbreau

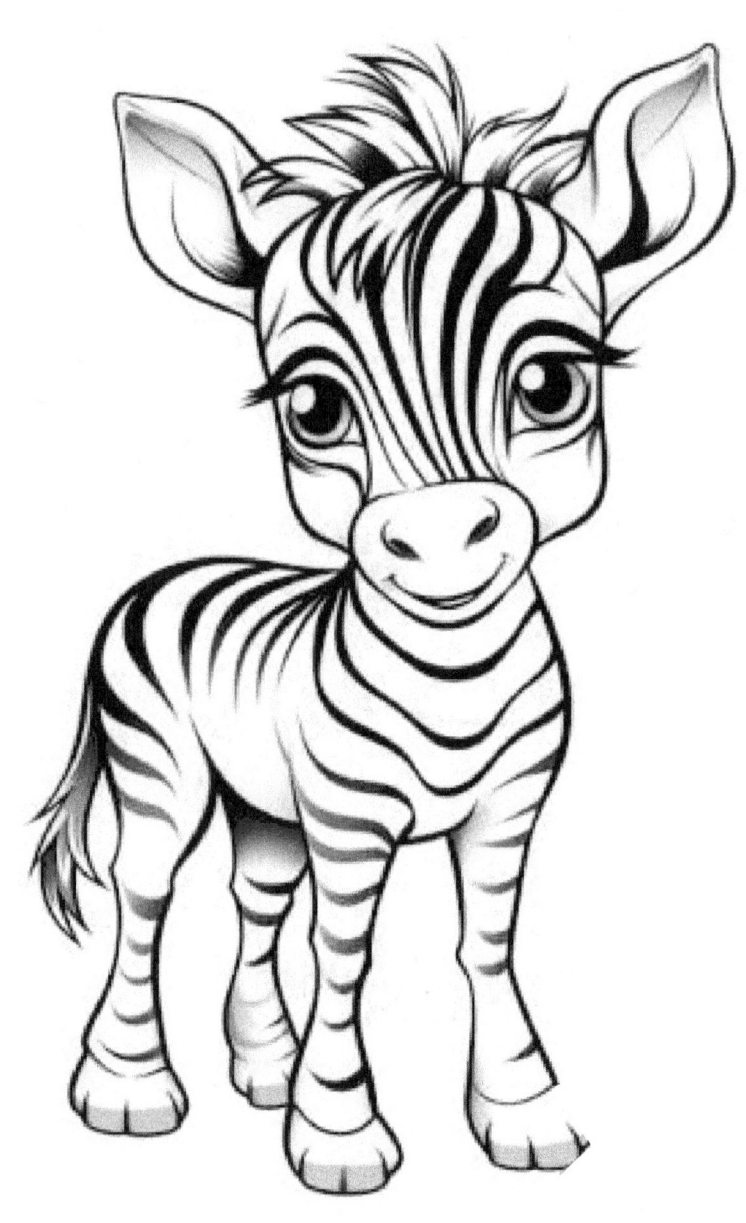

Diane mon bébé bufflon

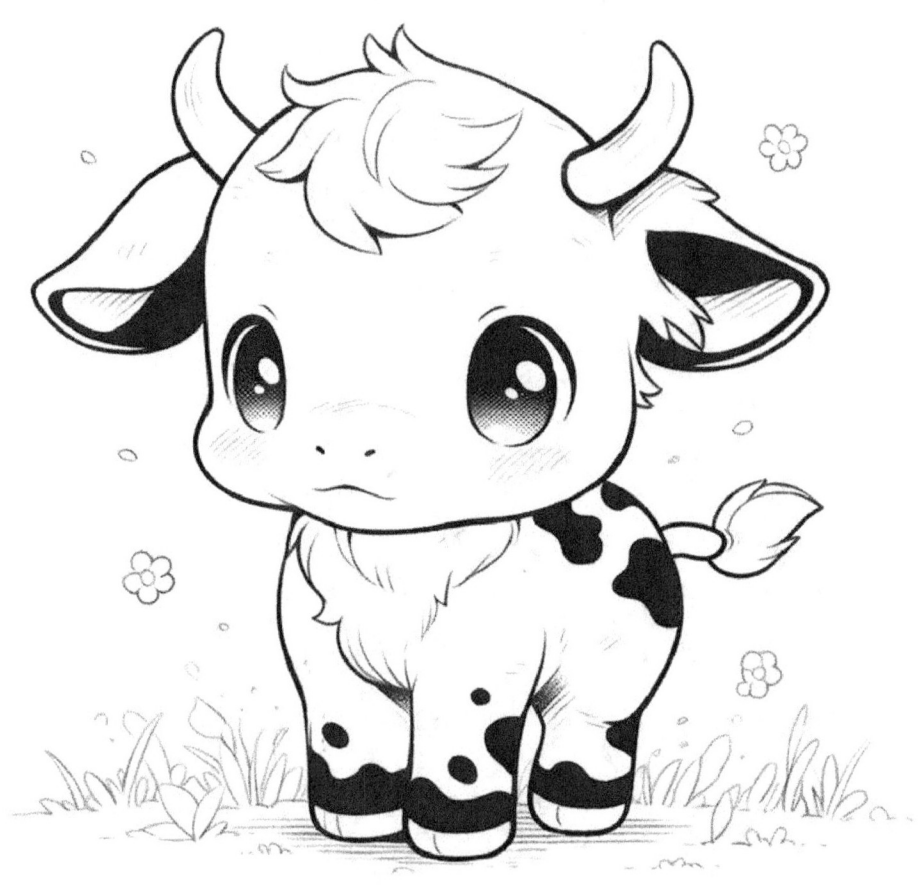

Jacob

MON BÉBÉ RENARDEAU

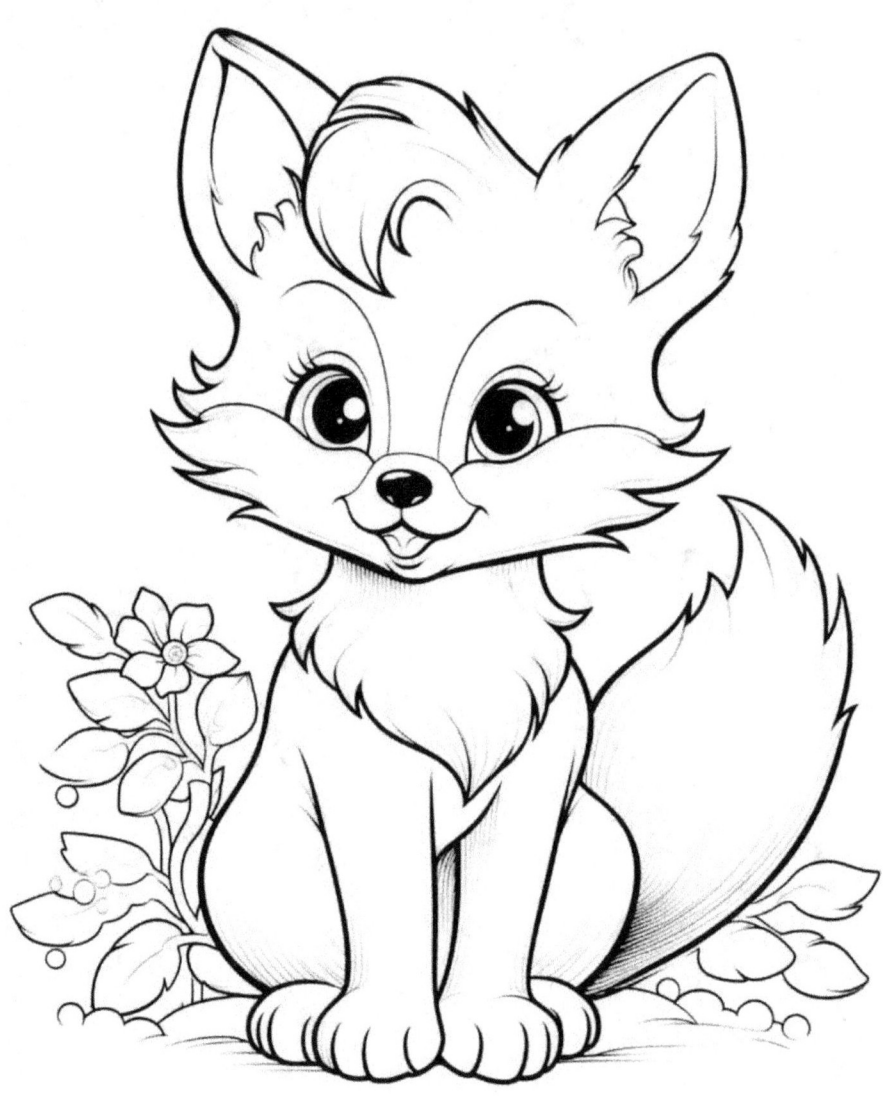

Collin

mon bébé papillon

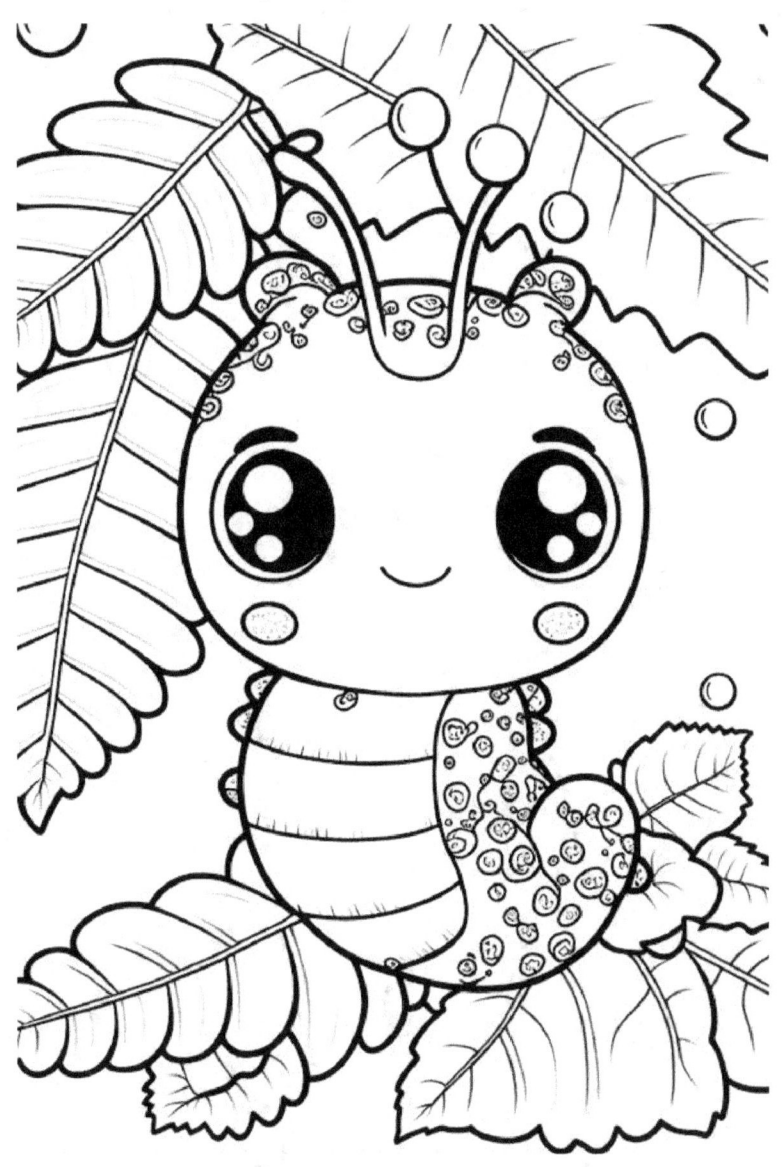

DORY

MON BÉBÉ REQUINEAU

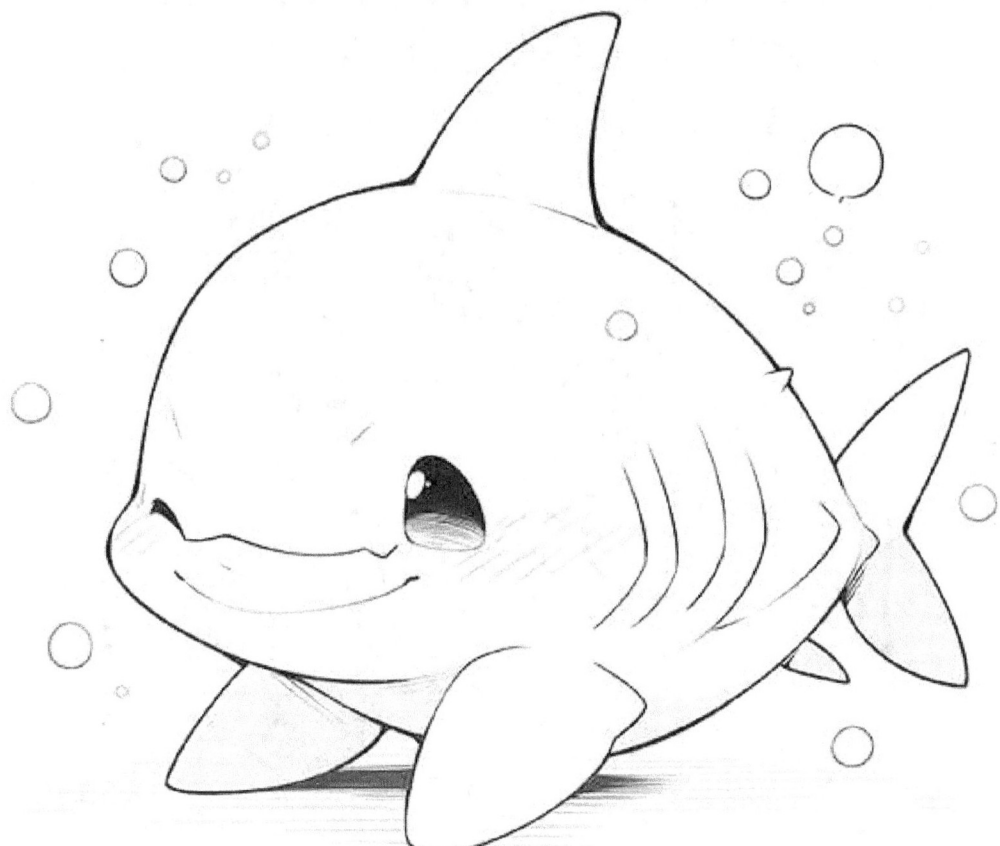

Jonas

MON BÉBÉ POISSON

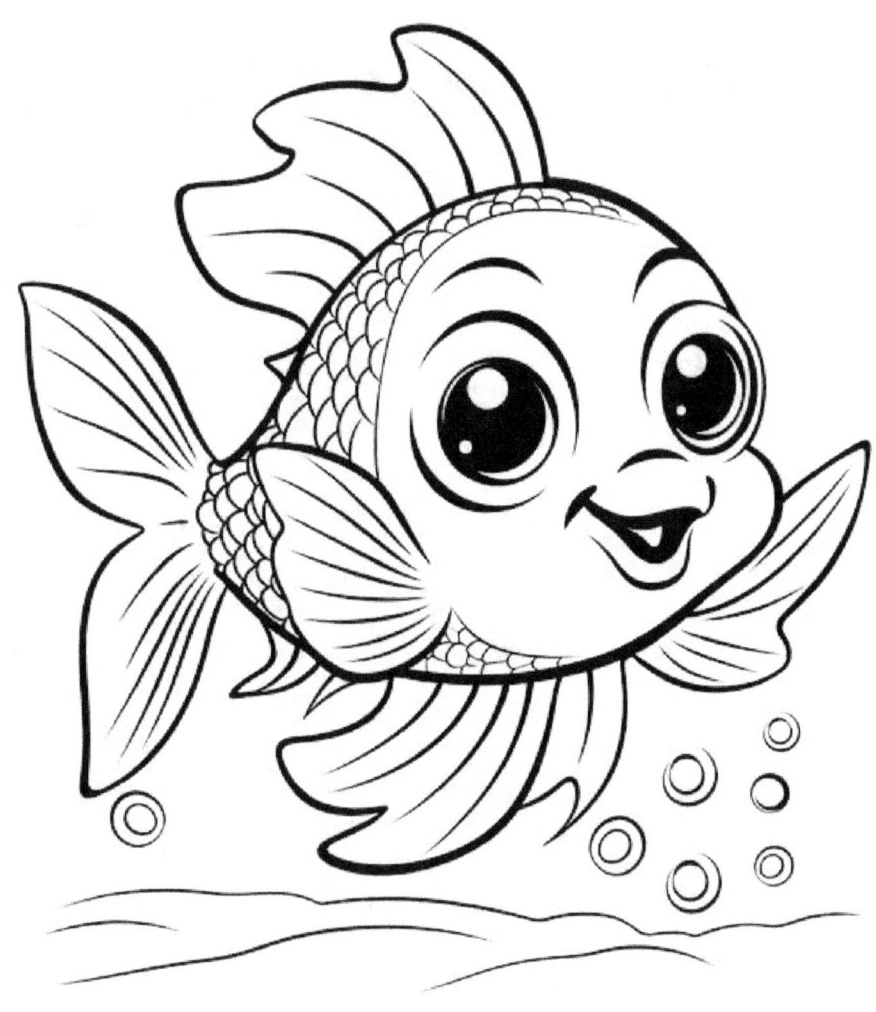

www.ingramcontent.com/pod-product-compliance
Lightning Source LLC
Chambersburg PA
CBHW062316220526
45479CB00004B/1197